SENTAI SU LE ONDE
SEDUTI SULLE ONDE
AUF DEN WELLEN

Poesie: gradese, italiano, tedesco
Gedichte: Gradeser Dialekt, Italienisch, Deutsch

CRISTINA MARCHESAN

Immagini
Bilder

NICO GADDI

Prefazione: Prof. RENZO BOTTIN
Vorwort: Professor RENZO BOTTIN

Traduzione in lingua tedesca: JULIA CHAILLIÉ
Deutsche Übersetzung: JULIA CHAILLIÉ

Anno: 2019
Copyright: di Cristina Marchesan. Tutti i diritti riservati.
By Cristina Marchesan. All rights reserved.

ISBN 9781099365881

www.amazon.com

Per Angelo
con uno sguardo alle nuove generazioni

Für Angelo
mit einem Blick auf die neue Generation

PRESENTAZIONE

Quando si lascia il luogo natio è facile essere presi da un po' di nostalgia e tanto più si pensa alla lingua materna e nella lingua materna, quanto maggiore è la differenza tra questa e quella del luogo in cui ci si è trasferiti.
Così deve essere per l'autrice della presente raccolta che, lontana da Grado, sa usare le lingue *straniere*, come l'italiano o l'inglese, mentre per queste poesie ritorna alle proprie origini e sceglie di usare le belle ed antiche parole del nostro armonioso dialetto, per meglio esprimere i sentimenti più profondi.
È veramente encomiabile la cura con cui sono state cercate le parole dialettali più espressive, anche se desuete, che più rispondono alla profondità dell'ispirazione, rinunciando magari ad una facile e veloce scelta nel vocabolario italiano.
Questo è sicuramente un merito che bisogna riconoscere all'autrice, quando abbiamo esempi di componimenti pseudoartistici, che impropriamente rivendicano la propria origine nel dialetto gradese, ma sono infarciti di neologismi fantasiosi, di termini frutto della contaminazione con i dialetti vicini o direttamente di parole italiane, per cui ogni autore utilizza null'altro che un personale idioletto.
La poesia non è tale solo se stupisce, il suo fine non è la *meraviglia*.
Si usa la forma poetica per comunicare un sentimento, essa è un mezzo espressivo come la musica e quando si usa un dialetto così musicale come quello gradese si abbina la bellezza espressiva della parola al suono musicale della frase; qualcuno, con il nostro dialetto, ha già dimostrato quali risultati si possano ottenere ed anche in questa raccolta la lettura scorre leggera su parole antiche.
Degna di nota, in queste composizioni, è anche la cura della forma di scrittura secondo le caratteristiche grammaticali del nostro dialetto.

La forma, importante quanto la sostanza, troppo spesso è trascurata, per incuria, per ignoranza o per mancanza di umiltà da parte di chi rifiuta di adattarsi alle regole grammaticali e glottologiche che caratterizzano il dialetto gradese.

<div style="text-align: right">Renzo Bottin</div>

VORWORT

Wenn man den eigenen Heimatort verlässt, kann es durchaus vorkommen, dass man von ein wenig Nostalgie ergriffen wird, und je mehr man an die eigene Muttersprache und in der eigenen Muttersprache denkt, desto größer ist der Unterschied zwischen dieser und jener des neuen Wohnortes.

So muss es für die Autorin dieser Gedichtsammlung sein, die weit entfernt von Grado lebt, und *Fremdsprachen* wie Italienisch oder Englisch beherrscht. Für diese Gedichte kehrt sie aber zu ihrem Ursprung zurück, und verwendet schöne, alte Wörter unseres harmonischen Dialekts, um ihre tiefsten Gefühle besser zum Ausdruck zu bringen.

Die sorgfältige Suche nach veralteten, ausdrucksvollen Worten, die der Tiefe ihrer Inspiration entsprechen, obwohl möglicherweise eine schnellere Alternative im italienischen Wortschatz zu finden ist, ist wirklich lobenswert.

Dies ist sicherlich ein Verdienst, der der Autorin anerkannt werden muss, es gibt nämlich zahlreiche Beispiele an pseudokünstlerischen Werken, die fälschlicherweise den eigenen Ursprung im Gradeser Dialekt[1] beanspruchen, die aber mit phantasievollen Neologismen angefüllt sind, mit Begriffen, die das Ergebnis einer Kontamination anderer Dialekte oder Wörtern aus dem Italienischen sind, sodass jeder Autor seinen persönlichen Idiolekt verwendet.

Die Poesie möchte keine Verwunderung erregen und niemanden erstaunen.

Die poetische Form wird verwendet, um Gefühle auszudrücken. Sie ist ein Ausdrucksmittel wie die Musik. Wenn man einen Dialekt verwendet, der so musikalisch ist wie der Gradeser Dialekt, verbindet man die Ausdrucksstärke und Schönheit des Wortes mit dem musikalischen Klang des Satzes.

[1] Gradeser Dialekt ist der Dialekt der Stadt Grado, in Friaul-Julisch Venetien.

Es wurde bereits bewiesen, welche Ergebnisse mit unserem Dialekt erzielt werden können. Selbst in dieser Gedichtsammlung fällt das Lesen, trotz der veralteten Worte, sehr leicht.
In dieser Sammlung ist auch die gepflegte Schreibweise und die Nutzung grammatikalischer Merkmale unseres Dialekts bemerkenswert.
Die Form ist so wichtig wie die Substanz, diejenigen die sich jedoch weigern den grundliegenden grammatikalischen und sprachwissenschaftlichen Regeln des Gradeser Dialekts anzupassen, vernachlässigen sie auf Grund von Sorglosigkeit, Unwissenheit oder mangelhafter Bescheidenheit.

<div style="text-align: right;">Renzo Bottin</div>

NOTA DELL'AUTRICE

Nel mio vissuto, l'interiorizzazione è stata da sempre parte del mio processo creativo. È solo nella conseguente trasformazione che l'esterno mi appare come un'eterna metafora ed è questo, ciò di cui scrivo.

La sobria dolcezza e la musicalità innata di suoni antichi, mi hanno portata a vincere la diffidenza giovanile verso il dialetto, per farmi riabbracciare nella maturità, tutta la reale pienezza di atavici significati.

Le poesie di questo volume, nascono quindi in dialetto, miscelandosi e fondendosi alle suggestive immagini in bianco e nero dell'artista NICO GADDI.
Le sue fotografie catturano, in un unico scatto, il trascorrere di brevi attimi, facendoli rivivere ai nostri occhi, nella loro peculiarità ed imprimendo così, come su una pellicola, il valore assoluto del tempo.

Nella stesura di ogni traduzione in lingua italiana, mi scuso se a volte ho preferito privilegiare la musicalità della poetica, rispetto ad una più perfetta corrispondenza con il dialetto. Alcuni vocaboli da me usati, non appartengono infatti al gradese arcaico ma si avvicinano di più a quello parlato e un po' più recente. Ma solo perché nel mio "mondo personale", questa o quella parola, si associano sempre a particolari sensazioni e stati d'animo, proprio come avviene in un componimento musicale.

<div align="right">Cristina Marchesan</div>

ANMERKUNG DER AUTORIN

In meinen eigenen Lebenserfahrungen, ist die Verinnerlichung schon immer ein Teil meines kreativen Prozesses gewesen.
Es ist nur nach der daraus folgenden Umwandlung, dass mir das Äußere als ewige Metapher erscheint. Genau darüber schreibe ich.

Die Sanftheit und die angeborene Musikalität antiker Klänge, haben mich dazu gebracht, das jugendliche Misstrauen gegenüber dem Dialekt zu überwinden, und mich, im reifen Alter, der wahren Fülle atavistischer Bedeutungen wieder anzuschließen.

Die Gedichte dieses Bandes entstehen im Dialekt und verschmelzen sich mit den beeindruckenden Schwarzweiß-Fotografien des Künstlers NICO GADDI.
Seine Aufnahmen fangen das Vergehen kurzer Augenblicke ein, und lassen sie vor unseren Augen in ihrer Besonderheit wieder aufleben. Sie prägen den absoluten Wert der Zeit auf einen dünnen Filmstreifen ein.

Ich entschuldige mich beim Verfassen der Übersetzung ins italienische, wenn ich manchmal die Musikalität der Poesie bevorzugt habe, im Gegensatz zur perfekten Übereinstimmung mit dem Dialekt.
Einige Worte die ich gebraucht habe, stammen zwar nicht aus dem archaischen Dialekt, werden aber in der alltäglichen Sprache verwendet und verkörpern "für mich", bestimmte Empfindungen und Gemütsvefassungen, genau wie in einem Musikstück.

<div style="text-align:right">Cristina Marchesan</div>

CREATURE MIE

Stele de paese
cussì bele
vardo lontan
vissin, ve toco

schissi de melodia
piturai co' un deo
su un sielo despugiao

sora de 'sto mar grando.

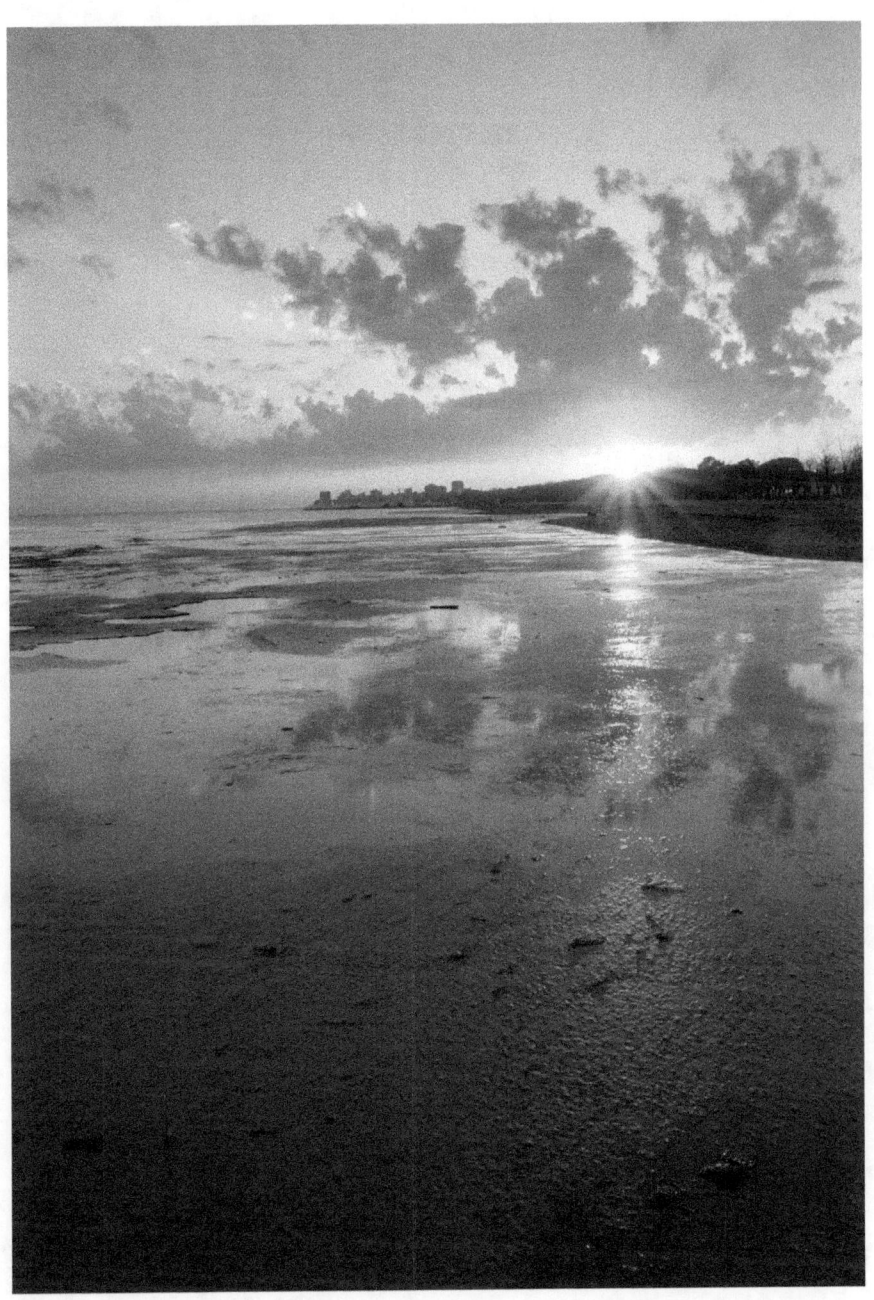

CREATURE MIE

Stelle di paese
così belle
guardo lontano
vicino, vi tocco

schizzi di melodia
dipinti con un dito
su un cielo spogliato

sopra a questo grande mare.

MEINE WESEN

Dorfsterne
so schön
ich sehe in die Ferne
in die Nähe
ich berühre Euch

Skizze einer Melodie
mit dem Finger
in einen nackten Himmel gezeichnet

über diesem großen Meer.

UNA CANSON STONAGIA

Sona al gno cuor
comò un violin stonao.

E ciacolo anche me
de corcai
col gno graisan de mamola
massa vecia

e de fiuri salvadighi
cressui in laguna
e scoldai del sol.

'na canson stonagia
'na lagrema desmentegagia.

Co' la man che me strassina a scrive
naso quii fiuri
e 'l odor me riva
intela riva del mar

desso

che le radise le sburta
comò geri
drento al stesso sabion.

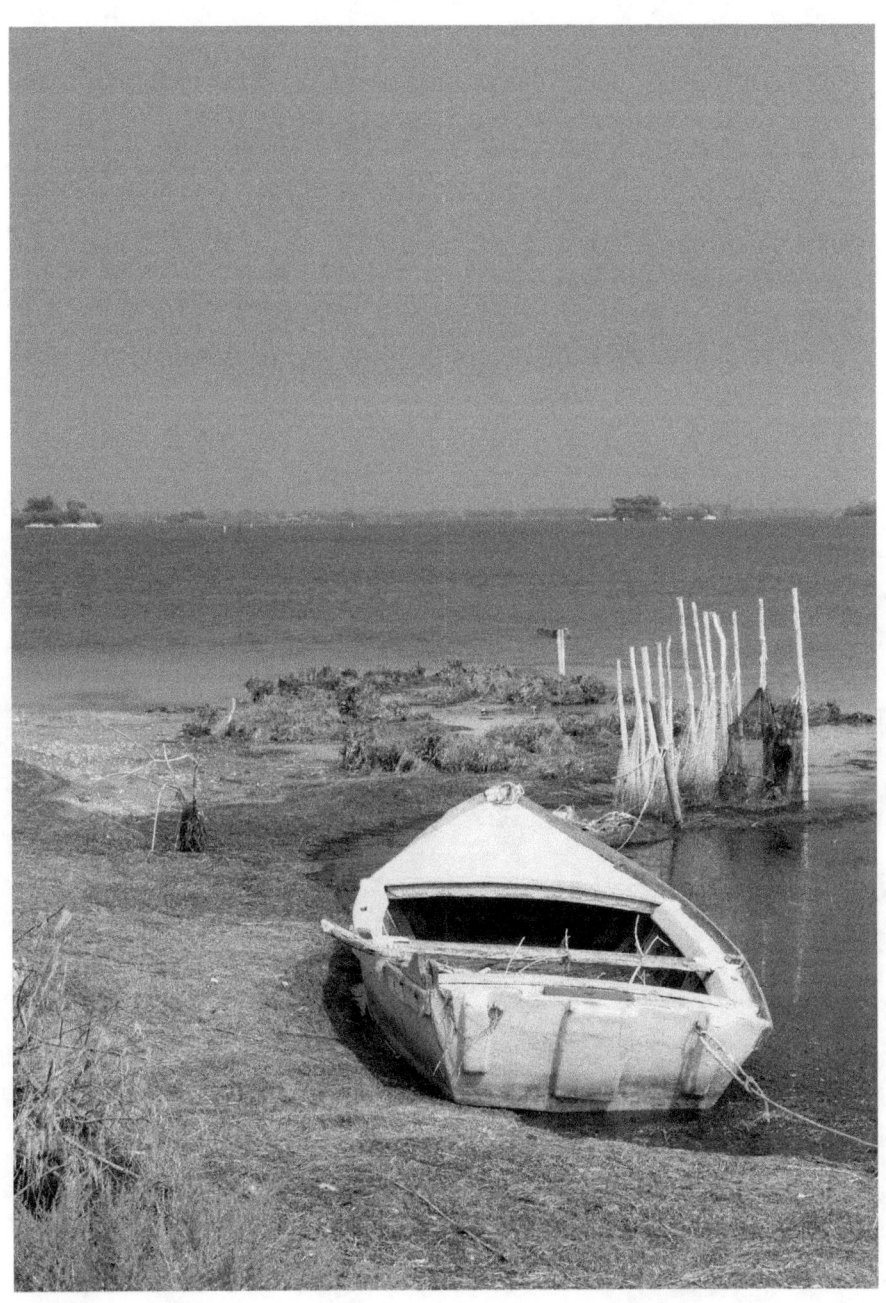

UNA CANZONE STONATA

Suona il mio cuore
come un violino scordato.

E parlo anch'io di gabbiani
col mio gradese di ragazza
troppo vecchia

e di fiori selvatici
cresciuti in laguna
e scaldati dal sole.

Una canzone stonata
una lacrima dimenticata.

Con la mano che mi trascina a scrivere
annuso quei fiori
ed il profumo mi arriva
sulla riva del mare

adesso

che le radici spingono
come ieri
dentro la stessa sabbia.

EIN VERSTIMMTES LIED

Es spielt mein Herz
wie eine verstimmte Violine.

Ich spreche auch über Möwen
in meinem Gradeser Dialekt
eines zu alten Mädchens

und über wilde Blumen
die, von der Sonne erwärmt
in der Lagune wachsen.

Ein verstimmtes Lied
eine vergessene Träne.

Mit der Hand, die mich zum Schreiben zwingt
rieche ich diese Blumen
und ihr Duft erreicht mich
bis ans Meeresufer

jetzt

wo die Wurzeln
genau wie gestern
in den selben Sand dringen.

SCRIMISA

Scrimisa de più de prima
sora de me.

No stà portame
'ndola 'l pensier se nega
soto un muro che pianze culsina
che 'l viso tovo
la sconde.

Vogio sintì
anche le parole che nasse co' fadiga
vignue fora int'un sufio fracao

che al vento le porta 'ncora
per no lassale deventà
l'ultima polvere.

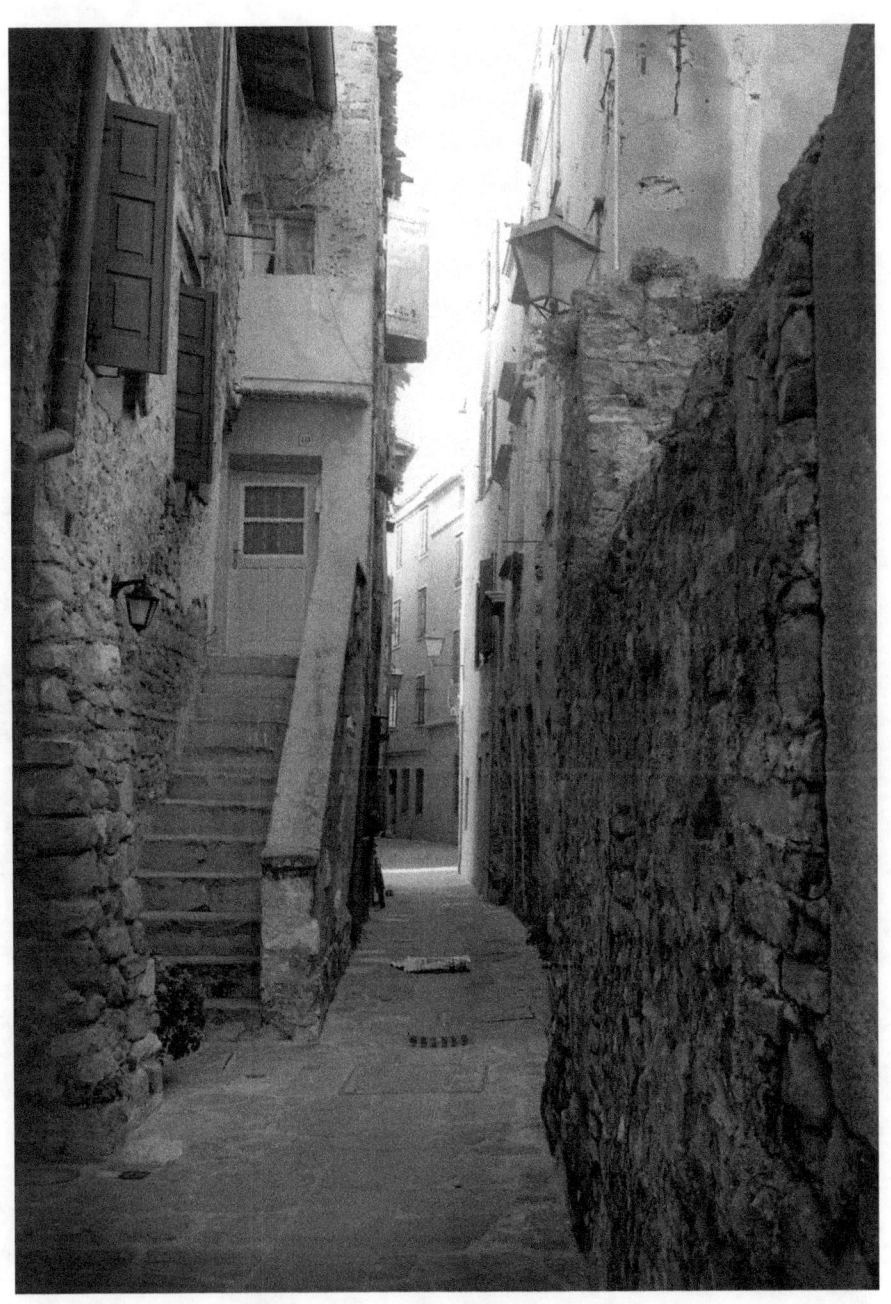

PIOVIGGINA

Pioviggina più di prima
su di me.

Non portarmi
dove il pensiero annega
sotto un muro che piange calce
che il viso tuo
nasconde.

Voglio sentire
anche le parole che nascono con fatica
venute fuori in un soffio schiacciato

che il vento trasporta ancora
per non lasciarle diventare
l'ultima polvere.

ES NIESELT

Es nieselt auf mich
stärker als je zuvor.

Bring mich nicht dorthin
wo der Gedanke ertrinkt
unter einer Mauer die
Tränen aus Kalk vergießt
die dein Gesicht verheimlichen.

Ich will selbst Worte hören
die mühsam entstehen
die durch einen erdrückten Hauch herauskommen

die der Wind mit sich trägt
damit sie nicht
zu Staub werden.

XE 'L SOL

'l oltro viso xe 'l sol
l'oltra man xe l'anema.

Al suspiro de un vento sensa pase
che no 'l pol tase
che 'l suga le foge
bagnae de la brosa.

Una speransa sufiagia
in meso dei cavili
che la me fa spetà
quela man che me scolda.

'l oltro viso xe 'l sol.

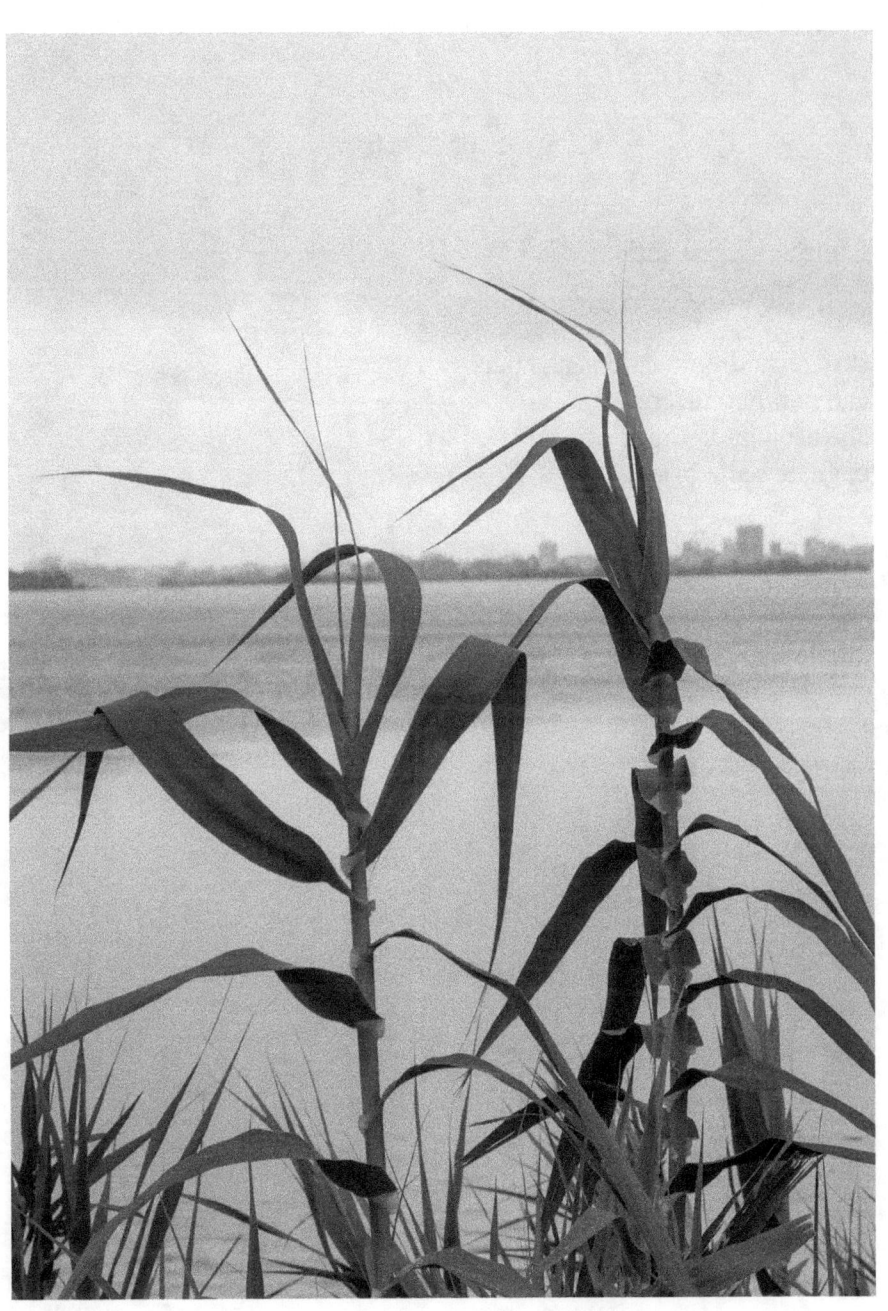

È IL SOLE

L'altro viso è il sole
l'altra mano è l'anima.

Il sospiro di un vento senza pace
che non può tacere
che asciuga le foglie
bagnate dalla brina.

Una speranza soffiata
in mezzo ai capelli
che mi fa aspettare
quella mano che mi riscalda.

L'altro viso è il sole.

ES IST DIE SONNE

Das andere Gesicht ist die Sonne
die andere Hand ist die Seele.

Das Seufzen eines Windes ohne Ruhe
der nicht schweigen kann
der den Raureif
von den Blättern
trocknet.

Eine in die Haare gewehte
Hoffnung
die mich auf diese warme Hand
warten lässt.

Das andere Gesicht ist die Sonne.

FIN SOTO LE ONDE

Svolevo
raso l'aqua
e te serchevo.

Volevo
te volaravo 'ncora
per strensete e no lassate 'ndà
comò 'lora.

He sercao
sui lavri salai
al savor del mar
fin soto le onde
in meso de le aleghe.

Lagreme e stele cagiue
pian
zo de le gramole
e in tera
le tase
comò me
vardando più su.

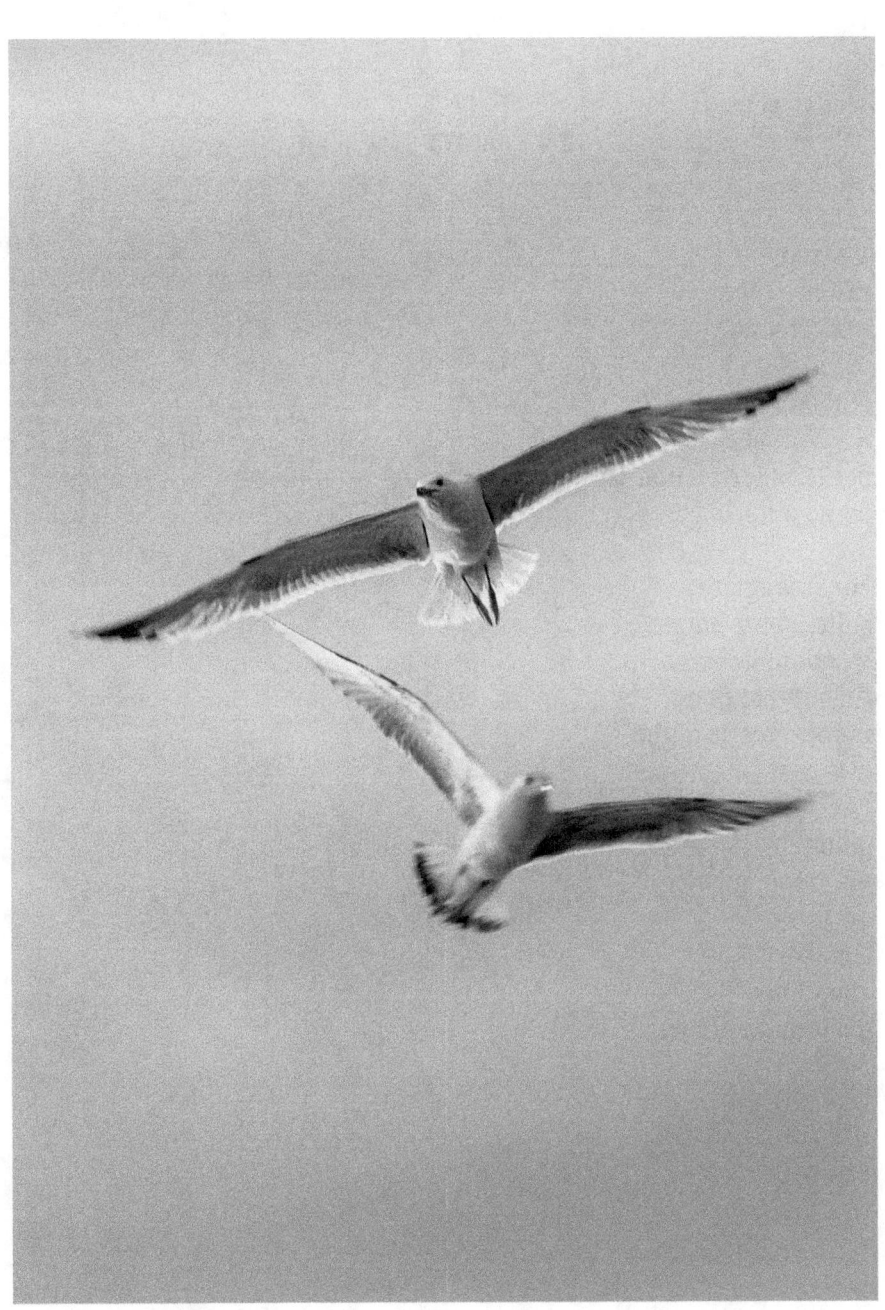

FIN SOTTO LE ONDE

Volavo
rasente l'acqua
e ti cercavo.

Volevo
ti vorrei ancora
per stringerti e non lasciarti andare
come allora.

Ho assaggiato
sulle labbra salate
il sapore del mare
fin sotto le onde
in mezzo alle alghe.

Lacrime e stelle cadenti
piano
giù per le guance
e a terra
tacciono
come me
guardando più su.

BIS UNTER DEN WELLEN

Ich flog
dicht an der Wasseroberfläche
und suchte Dich.

Ich wollte
und möchte Dich heute noch umarmen
und Dich nie wieder gehen lassen
genau wie damals.

Ich habe den Geschmack des Meeres
auf den salzigen Lippen
spüren können
bis unter den Wellen
mitten im Seegras.

Tränen und Sternschnuppen
fließen sanft
über die Wangen
und tropfen auf die Erde
sie schweigen
genau wie ich
und schauen weiter nach oben.

SÈ VOLTRI

Éle le xe compagne de tu.

Che maravegia de mamole
cussì forte
cussì bone
comò un tochetin de pan profumao
che paro zo
e al me toca al cuor.

SIETE VOI

Loro sono uguali a te.

Che meraviglia di ragazze
così forti
così buone
come un pezzetto di pane fragrante
che mando giù
e mi tocca il cuore.

ES SEID IHR

Sie ähneln Dir.

Welch wundervollen Mädchen
so strak
so gut
wie ein Stück duftendes Brot
das ich schlucke
und das mein Herz rührt.

NO XE ISTAE

Te vego
cussì
vistìo doboto de ninte
al fredo sofegao
de 'na bareta in suca
corando fuga
su la riva 'ngelagia.

No xe istae
sul tovo viso ciaro
ma 'l color de un vardà
speciao in laguna
cô tu te giri a fissame
al rie
e un oltro 'ncora
se 'npigia e 'l me strense
lisiero
de un posto lontan.

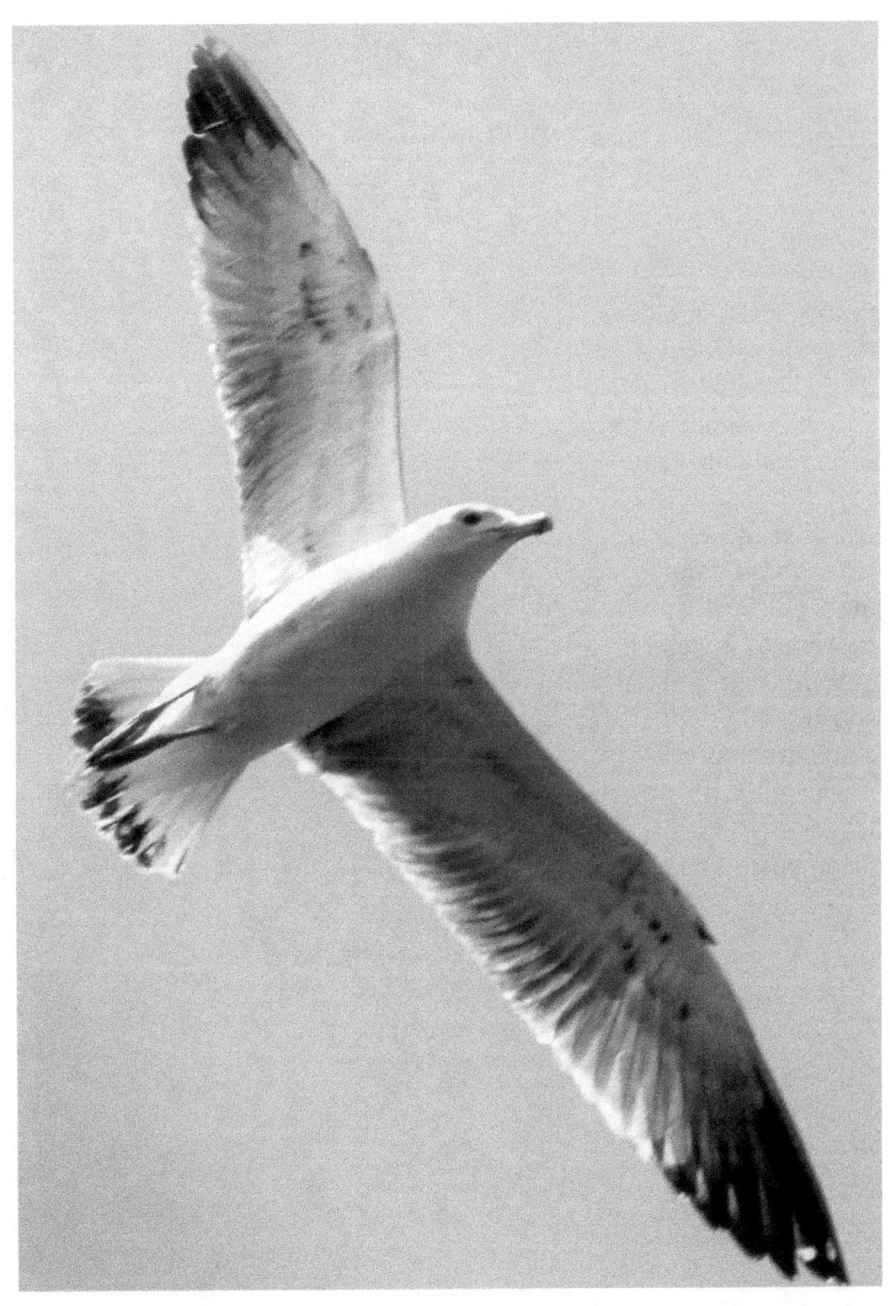

NON È ESTATE

Ti vedo
così
vestito quasi di niente
il freddo soffocato
da un berretto in testa
correndo veloce
sulla riva ghiacciata.

Non è estate
sul tuo viso chiaro
ma il colore di uno sguardo
specchiato in laguna
quando ti giri a fissarmi
sorride
e un altro ancora
si accende e mi stringe
leggero
da un posto lontano.

ES IST NICHT SOMMER

Ich sehe Dich
so
leicht gekleidet
eine Mütze auf dem Kopf
unterdrückt die Kälte
während Du
entlang des vereisten Ufers läufst.

Es ist nicht Sommer
auf deinem blassen Gesicht
aber die Farbe eines Blickes
der sich in der Lagune spiegelt
lächelt
wenn Du Dich drehst und mich anstarrst
und ein weiterer Blick
zündet sich an und umarmt mich
leicht
von einem fernen Ort.

SCRIPISI SCARABOCIAI

No varè mai pase gnanche me
e me despiase.

Co' le onde che me passa intela fronte

revige sensa nome
scripisi scarabociai
pastrociai de mane che no trema
de un tenpo che siga in silensio.

Doman xe solo un momento
colegao su le scusse
eterno no 'l xe
e 'l se descola
pian pianin
comò giasso
soto 'l sol de lugio.

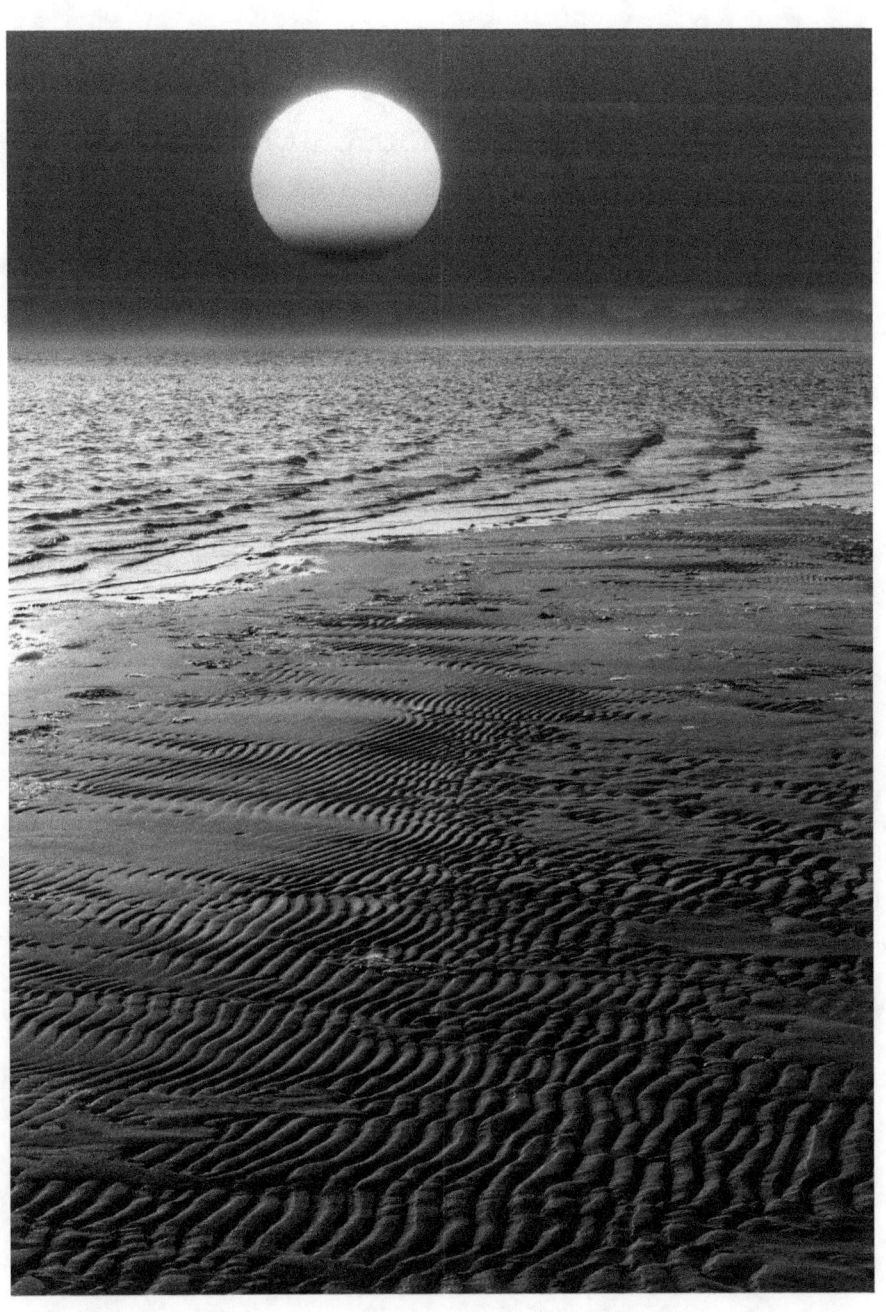

SEGNI SCARABOCCHIATI

Non avrò mai pace neanch'io
e mi dispiace.

Con le onde che mi passano sulla fronte

rughe senza nome
segni scarabocchiati
pasticciati da mani che non tremano
di un tempo che grida in silenzio.

Domani è solo un momento
coricato sulle conchiglie
eterno non è
e si scioglie
pian piano
come ghiaccio
sotto il sole di luglio.

GEKRITZELTE ZEICHEN

Selbst ich werde nie zur Ruhe kommen
und das tut mir Leid.

Die Wellen fließen über meine Stirn

es sind Falten ohne Namen
gekritzelte Zeichen
verschmiert von Händen, die nicht zittern
Hände einer vergangenen Zeit, die stumm schreit.

Morgen ist nur ein Augenblick
der auf den Muscheln liegt
der nicht für die Ewigkeit bleibt
und langsam
wie Eis
in der Juli Sonne zerschmilzt.

MAZURIN

Un tiro de stiopo
e coi oci bru*s*ai del sol
un mazurin scufao
al varda 'l sovo ciapo *s*volà via.

Al caneo de palù
al sconde 'l verde del so' bel colo
lustro comò la piera de un anelo
che no he mai vuo.

Drio de le spale
al silensio
che lo tien fermo
fora de una vo*s*e
che no la canta
al sovo dolor.

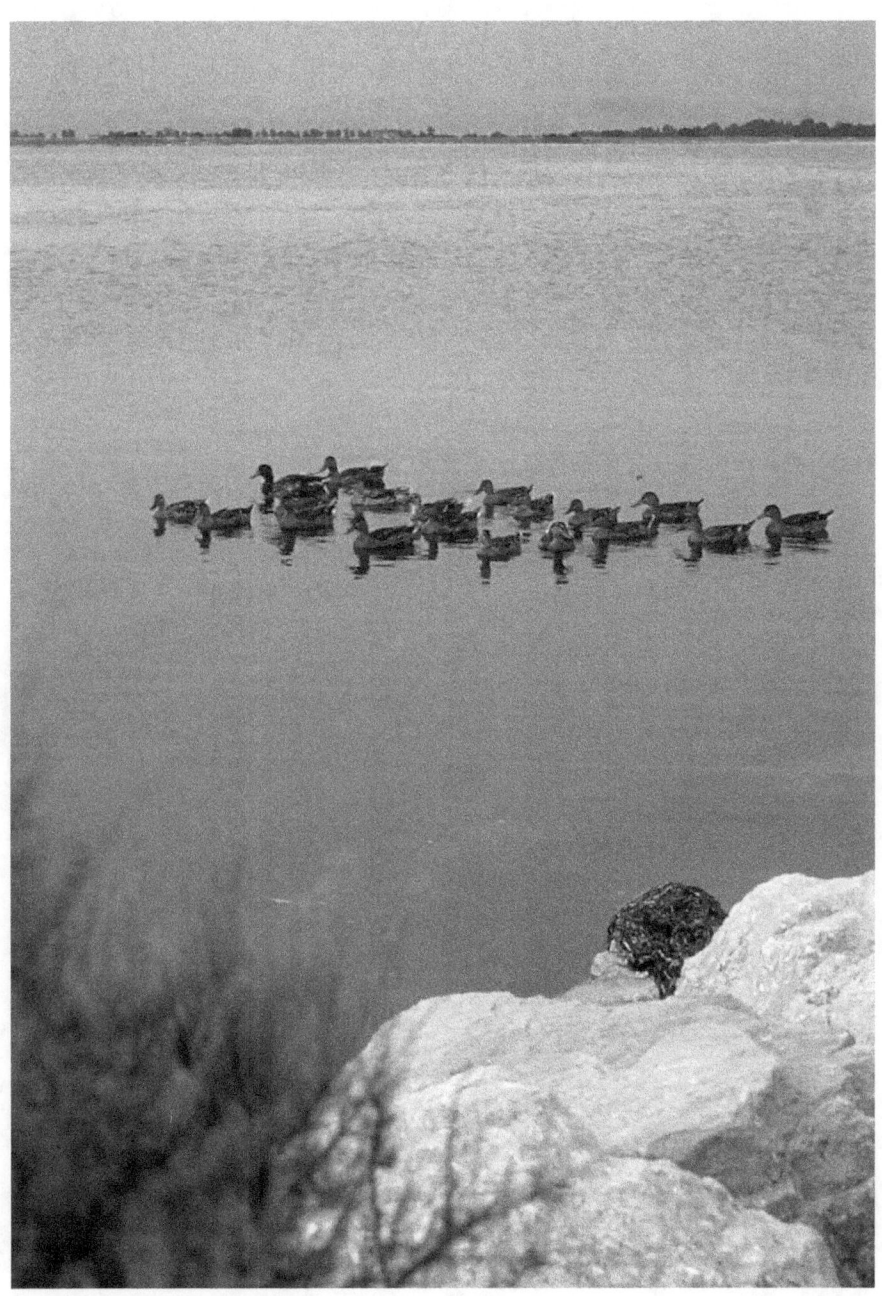

GERMANO REALE

Un colpo di fucile
e con gli occhi bruciati dal sole
un germano reale accovacciato
guarda il suo stormo volare via.

Le canne della laguna
nascondono il verde del suo bel collo
lucido come la pietra di un anello
che non ho mai avuto.

Dietro le spalle
il silenzio
che lo tiene immobile
fuori da una voce
che non canta
il suo dolore.

STOCKENTE

Der Schuss eines Gewehrs
die von der Sonne verbrannten Augen
einer kauernden Stockente
die ihren Schwarm wegfliegen sehen.

Die Grashalme der Lagune
verstecken ihren schönen grünen Hals
so glänzend wie der Edelstein eines Ringes
den ich nie besessen haben.

Hinter dem Rücken
die Ruhe
die sie stillhält
eine einsame Stimme die ihr Leid
nicht singt.

SPIRTO LIGAO

Se al spirto ligao
no 'l sente ragion
ninte xe più ciaro
sora 'l orisonte.

E cala lisiera
la sera
intimela del cussin più lisso
la te brinca
'ncora una volta
tirandote zo
comò un rolè.

Le sfese lassae verte

traverso
no solo l'aria
ma un lumin de fora
la matina bonora
int'un respiro coverto
che 'ncora
un gropo sliga.

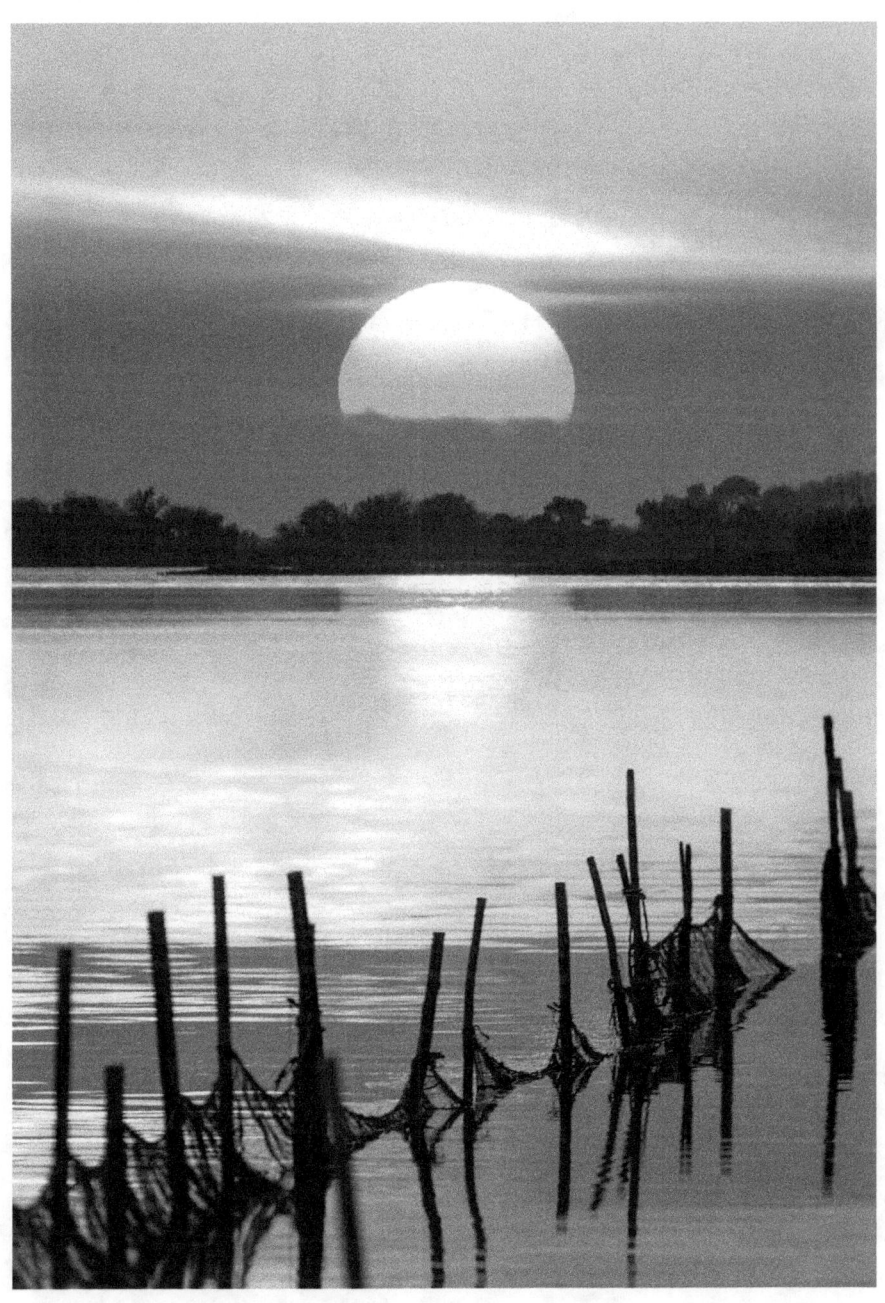

SPIRITO LEGATO

Se lo spirito legato
non sente ragione
niente è più chiaro
sopra l'orizzonte.

E scende leggera
la sera
federa del cuscino più liscio
ti afferra
ancora una volta
tirandoti giù
come una persiana.

Le fessure socchiuse

attraverso
non solo l'aria
ma un lumino da fuori
il mattino presto
in un respiro velato
che ancora
un nodo scioglie.

GEBUNDENE SEELE

Wenn die gebundene Seele
sich nicht überzeugen lässt
ist hinter dem Horizont
nichts mehr erkennbar.

Es dämmert
leicht
der glattere Kissenbezug
greift noch einmal
nach Dir
und zieht Dich nach unten
wie eine Rouleau.

Halb offene Spalten

es kommt nicht nur Luft
hindurch
sondern auch ein kleines Licht von draußen
der frühe Morgen
in einem zarten Atem
der wieder
einen Knoten löst.

NONA FIORE

'l arzento dei cavili de gno nona
garghe filo seleste

al sovo balaòr in Stralonga
'ndola che 'ndevo corando
pe' le scale storte
'na de piere scussae
e l'oltra de tole carolae.

Ma cussà quando gera
nona mia
cô gero fantulina

cô te basevo
e tu savivi de lavanda

cô te strensevo
per sbrassolate forte

co sensagia che gero
cô rievo e in giro te tolevo
e te fevo rabià.

Ma te volevo ben
dolse nona Fiore
e sensa de tu
core sora quii scalini
no varà più
al stesso savòr.

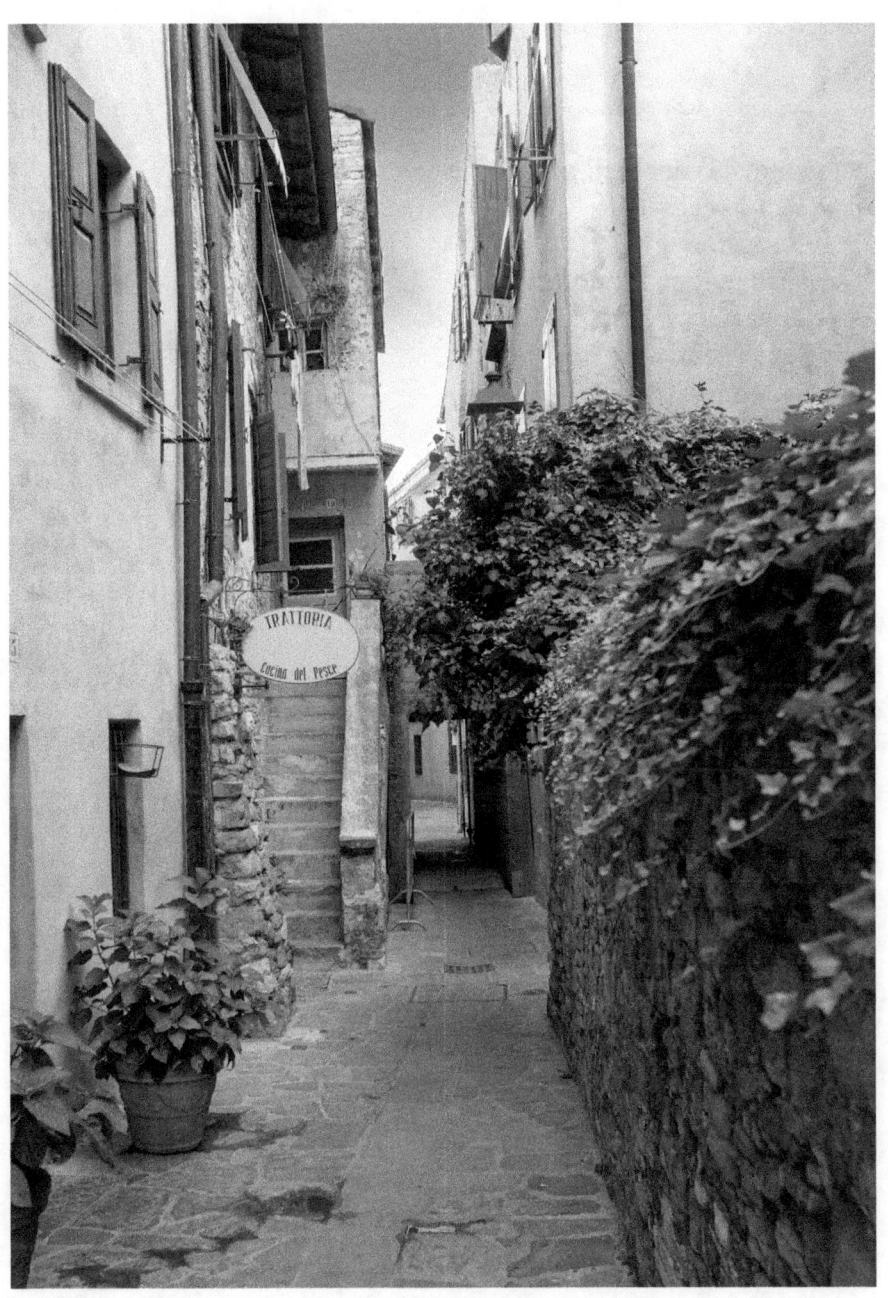

NONNA FIORE

L'argento dei capelli di mia nonna
qualche filo celeste

il suo ballatoio in Stralonga
dove andavo correndo
per le scale storte
una di pietre scheggiate
e l'altra di tavole tarlate.

Ma chissà quand'era
nonna mia
quand'ero bambina

quando ti baciavo
e sapevi di lavanda

quando ti stringevo
per abbracciarti forte

quant'ero stupida
quando ridevo e ti prendevo in giro
e ti facevo arrabbiare.

Ma ti volevo bene
dolce nonna Fiore
e senza di te
correre su quei gradini
non avrà più
lo stesso sapore.

OMA FIORE

Das Silberhaar meiner Großmutter
mit einigen hellblauen Fäden

Ihre kleine Terrasse in Stralonga[2]
wo ich die schiefen Treppen
hochlief
eine aus angeschlagenen Steinen
die andere aus wurmstichigem Holz.

Wer weiß
liebe Oma
wann ich ein Kind war

als ich Dich küsste
und Du nach Lavendel duftetest

als ich Dich fest an mich drückte

als ich dumm war
als ich Dich auslachte
und Dich hänselte
und Du Dich ärgertest.

Aber ich hatte Dich lieb
süße Oma Fiore
ohne Dich
wird sich das Treppen rauf und runter Laufen
nie mehr
so anfühlen wie früher.

2 Stralonga: Eine Gasse in der Altstadt von Grado

TU SON RESTAO

Tu son restao
col pensier e co' l'anema
int'un mar sens'aqua
suto e disperao
solo comò un dosso in meso del canal

per me
che son ganbiagia
per éle
e per l'aria che le ne feva respirà

che 'l pesse no pol vive
fora del sovo mar.

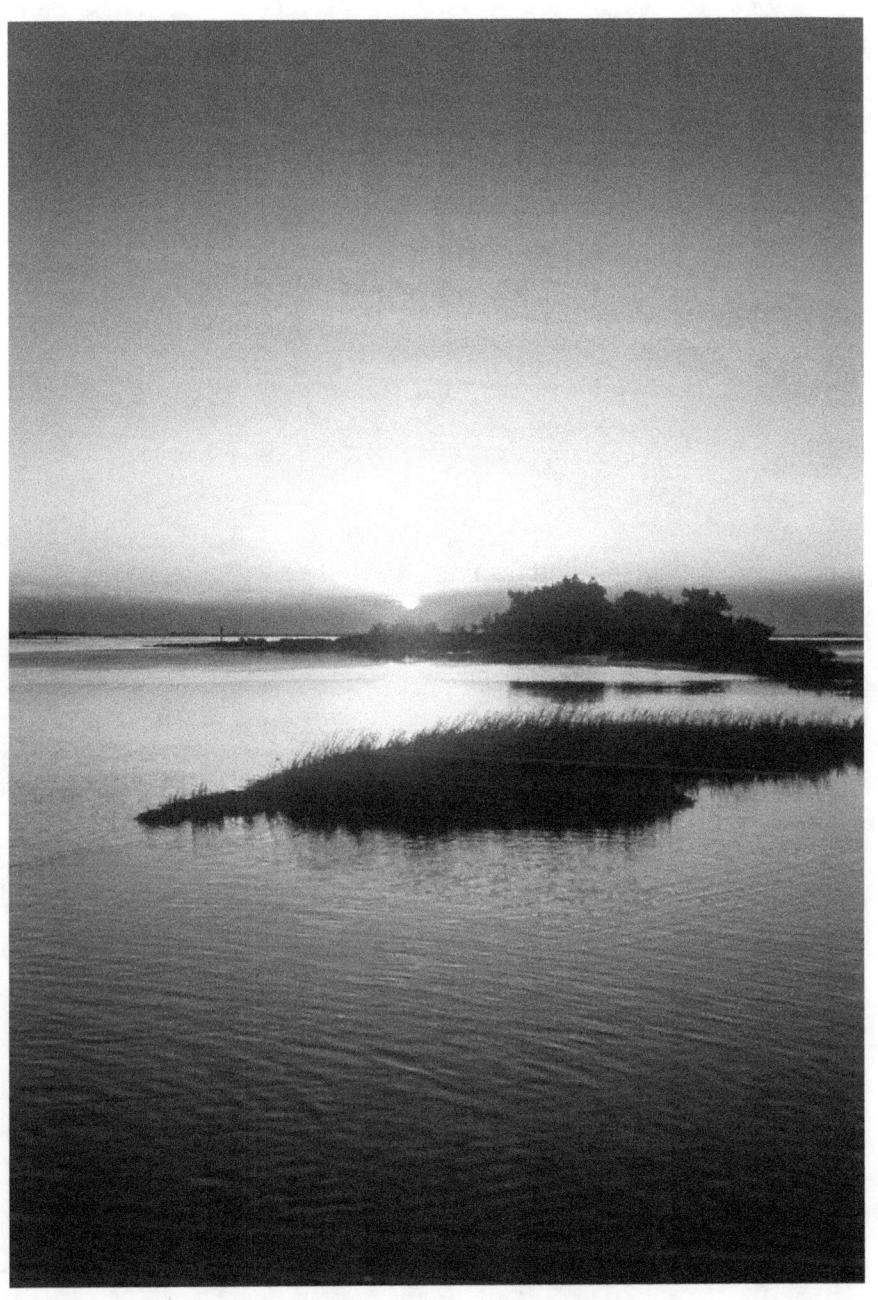

SEI RIMASTO

Sei rimasto
con il pensiero e con l'anima
in un mare senz'acqua
asciutto e disperato
solitario come una duna in mezzo al canale

per me
che sono cambiata
per loro
e per l'aria che ci facevano respirare

che il pesce non può vivere
fuori dal suo mare.

DU BIST GEBLIEBEN

Du bist geblieben
mit dem Gedanken und mit der Seele
in einen Meer ohne Wasser
trocken und verzweifelt
einsam wie eine Sandbank inmitten des Kanals

für mich
da ich mich verändert habe
für sie
und für die Luft die sie uns atmen ließen

weil ein Fisch außerhalb seines Meeres
nicht leben kann.

SENTAI SU LE ONDE

No se veghe za
'l camin che fuma
fra la cesa e le cale

un o più de un
'npigiai co' la bavisela setenbrina
de un tenpo massa lontan

'lora
i corcai no i toleva via
de le mane dei fantulini

i resteva là
intela seca
sora le piere del reparo

e i pareva un mistero
a vardali
noltri comò ili

sentai su le onde.

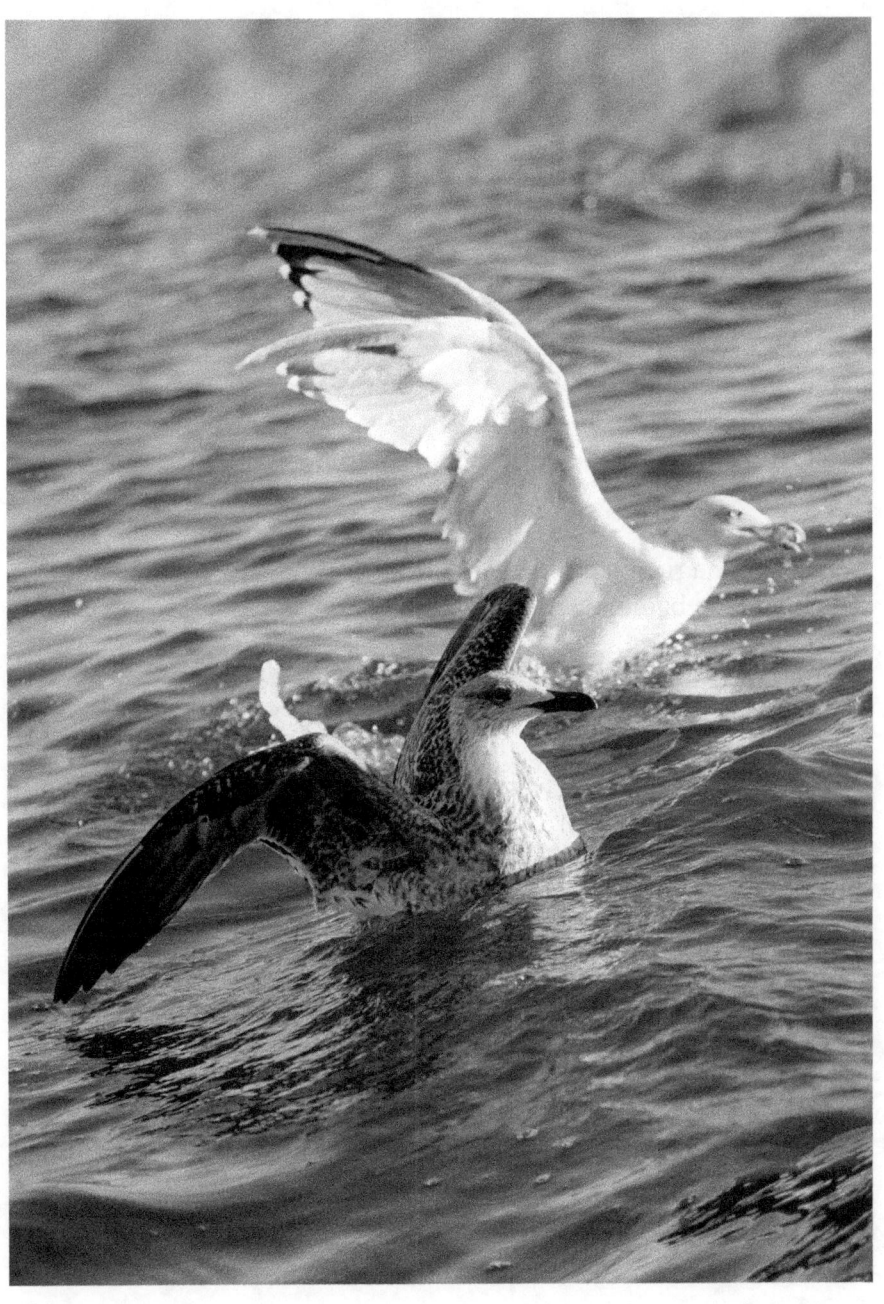

SEDUTI SULLE ONDE

Non si vede già
il camino che fuma
fra la chiesa e le calli

uno o più di uno
accesi con la brezza settembrina
di un tempo troppo lontano

allora
i gabbiani non rubavano
dalle mani dei bambini

rimanevano là
sulla secca
sopra le pietre della diga

e sembravano un mistero
a guardarli
noi come loro

seduti sulle onde.

AUF DEN WELLEN

Man sieht schon nicht mehr
den rauchenden Kamin
zwischen Gassen und Kirche

einer oder sogar mehrere
rauchen
wegen der September Brise
einer vergangenen Zeit

zu dieser Zeit
stahlen die Möwen nicht
aus den Händen der Kinder

sie blieben dort
auf einer Sandbank
auf den Steinen der Promenade

sie schienen uns wie ein Rätsel
und wir saßen
genau wie sie

auf den Wellen.

LÀSSEME STÀ

'na naridola la m'ha strucao de ocio
stamatina
e me he dismissiao
a brasseto de alba
tiragia fora de una scarsela
co' un ciodo rusine
e una caramela.

Corarè
comò 'na volta
sora de un dosso solo
basao del siroco
intanto che 'l sielo se specia
e 'l se fa belo.

Làsseme stà
fin sera
'ndola che 'l mar se perde.

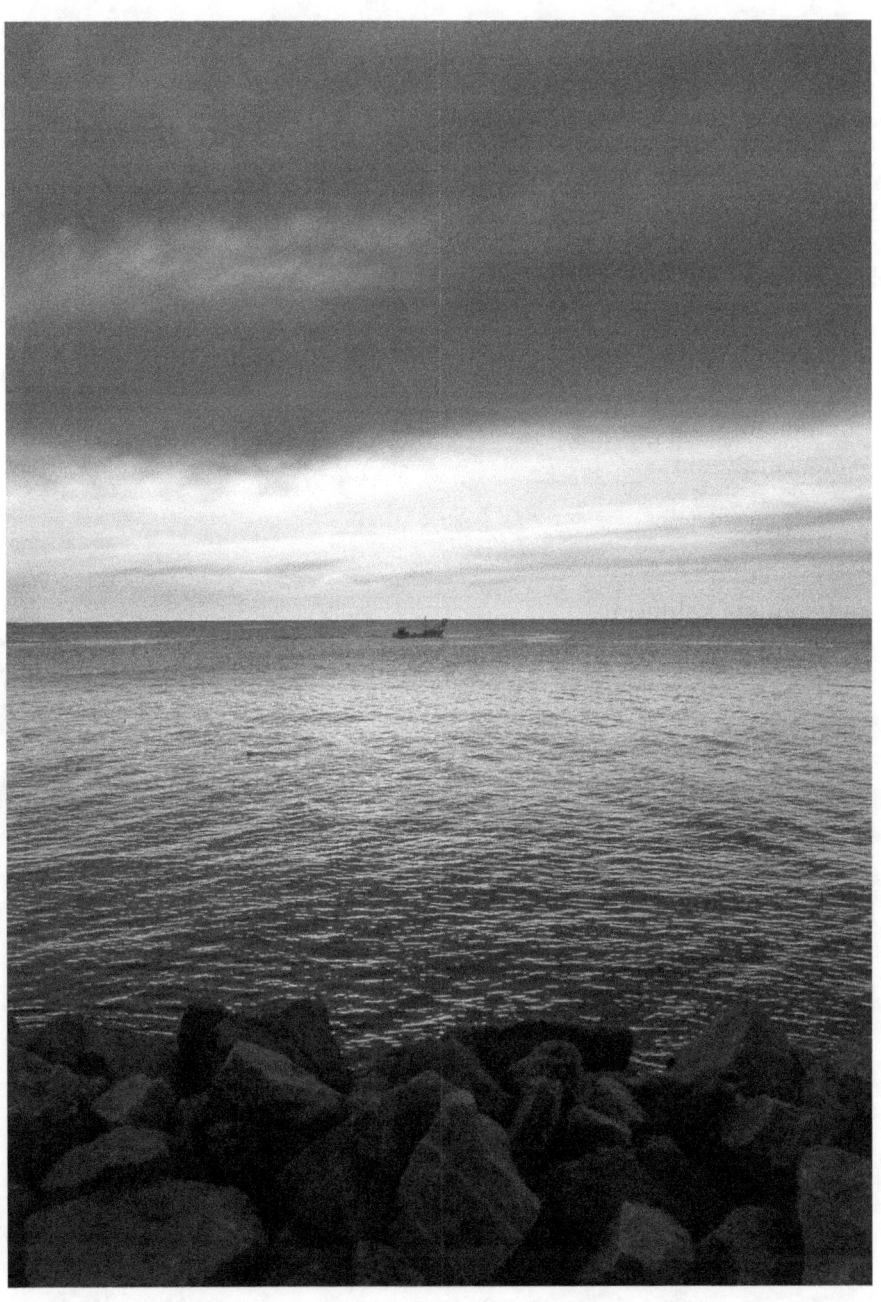

LASCIAMI STARE

Un paguro mi ha strizzato l'occhio
stamattina
e mi sono svegliata
a braccetto dell'aurora
tirata fuori da una tasca
con un chiodo ruggine
e una caramella.

Correrò
come una volta
su una duna solitaria
baciata dallo scirocco
mentre il cielo si specchia
e si fa bello.

Lasciami stare
fino a sera
dove il mare si perde.

LASS MICH BLEIBEN

Ein Einsiedlerkrebs hat mir
heute Morgen zugezwinkert
und ich bin aufgewacht
Arm in Arm mit der Dämmerung
die ich aus einer Tasche gezogen habe
zusammen mit einem rostigen Nagel
und einem Bonbon.

Ich werde
wie früher
von dem Schirokko geküsst
auf einer einsamen Sandbank laufen
während der Himmel sich spiegelt
und sich hübsch macht.

Lass mich bleiben
bis zum Abend
wo das Meer sich verirrt.

LONTAN DE TU

Se la vita se strense
lontan de tu
'lora
solo 'l odor de 'sta aria salmastrina... tu sinti?

Anche tu amor
tu son parte de duto
e no rivo a scrive de oltro
in 'sto momento.

Pe' le forse che me manca
te penso
'na sburtada che serco
drio dei cantuni

un puntin de luse
che la me fa sintì ben.

LONTANO DA TE

Se la vita si restringe
lontano da te
allora
solo l'odore di questa aria salmastra... la senti?

Anche tu amore
sei parte di tutto
e non posso scrivere d'altro
in questo momento.

Per le forze che mi mancano
ti penso
una spinta che cerco
dietro agli angoli

un puntino di luce
che mi fa sentire bene.

FERN VON DIR

Wenn sich das Leben
fern von Dir verkürzt
dann
nur der Duft der Salzigen Luft…spürst Du sie?

Auch Du mein Schatz
bist ein Teil des Ganzen
und in diesem Moment
kann ich von nichts anderem schreiben.

Wegen des Mangels an Kräften
denke ich an Dich
und suche einen Anstoß
hinter jeder Ecke

ein kleiner Lichtpunkt
der mich wohlfühlen lässt.

DESORA LE ARTE

Vento de buora che tagia mane consumae
nuolo e caligo
intei genugi 'ngiassai
la sova vose ruchìa
un pescaor che torna in porto
la batela oramai tracagia
e un gato
desora le arte
al se remena
stanco de spetà.

'na lesca lassagia fora
'l odor forte de freschin
e le aleghe portae in tera
fra gransi e fadiga
de la laguna
cussì dificile
ma senpre massa bela
de no podè spiegà
co' parole che manca
se 'ncora la te ciama.

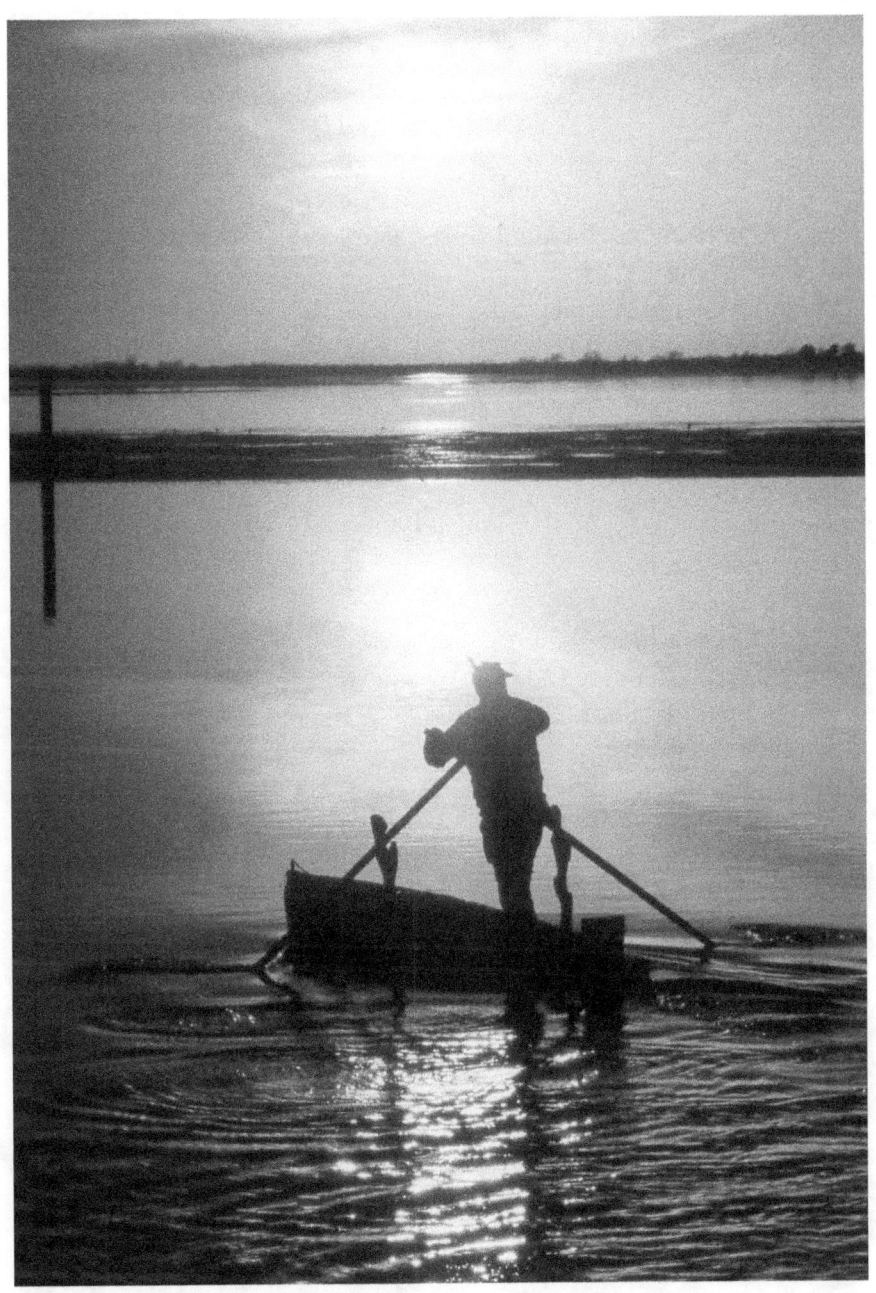

SOPRA LE RETI

Vento di bora che taglia mani consumate
nuvole e nebbia
nelle ginocchia ghiacciate
la sua voce rauca
un pescatore che torna in porto
la barca ormai attraccata
e un gatto
che sopra le reti
si struscia
stanco di aspettare.

Un'esca lasciata fuori
l'odore intenso di pesce
e le alghe portate a terra
fra granchi e fatica
dalla laguna
così difficile
ma sempre troppo bella
da non poter spiegare
con parole che mancano
se ancora ti chiama.

AUF DEN NETZEN

Die Bora schneidet die abgenutzten Hände
Wolken und Nebel
in den eisigen Knien
seine heisere Stimme
ein Fischer der in den Hafen zurückkehrt
das bereits angelegte Boot
und eine Katze
die sich auf den Netzen
reibt
und nicht mehr warten will.

Ein vergessener Köder
ein starker Fischgeruch
die ans Land gebrachten Algen
zwischen Krebsen und Mühe
aus der Lagune
die so schwierig
aber auch so schön ist
dass man sie kaum beschreiben kann
es fehlen fast die Worte
wenn sie dich wieder zu sich ruft.

COMÒ GERI

Volaravo dite
che no t'he desmentegao.

Tu son senpre qua
comò geri
drento al gno cuor
'ndola tu son stao
'ndola tu son
'ndola no t'he mai perso

amor.

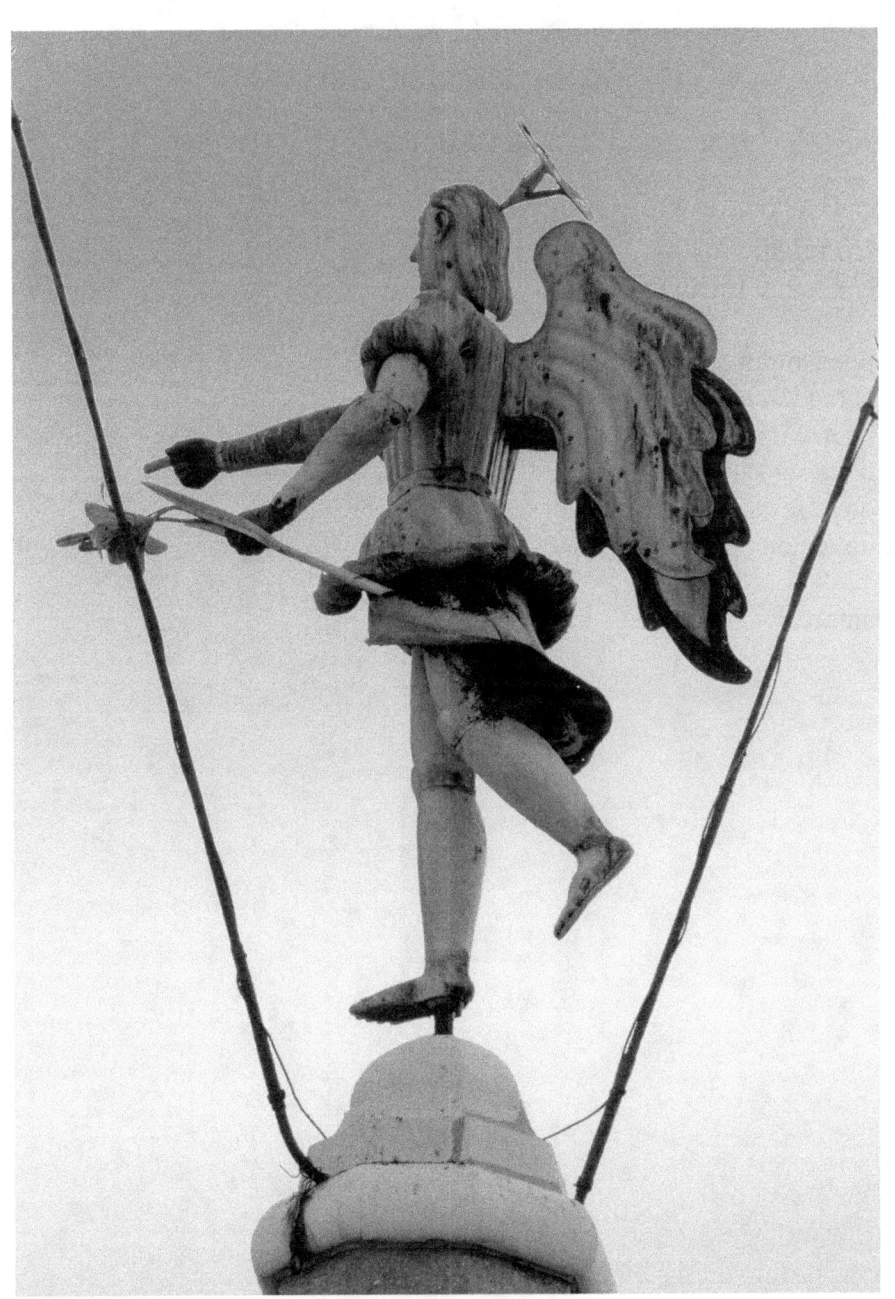

COME IERI

Vorrei dirti
che non ti ho dimenticato.

Sei sempre qui
come ieri
dentro il mio cuore
dove sei stato
dove sei
dove non ti ho mai perso

amore.

WIE GESTERN

Ich würde Dir gerne sagen
dass ich Dich nicht vergessen habe.

Du bist immer noch hier
genau wie Du warst
in meinem Herzen
wo Du gewesen bist
wo Du immer noch bist
wo ich Dich nie verloren haben

Mein Schatz.

AL TENPO XE PASSAO

Se veva girao anche 'l sol
a vardate
al se veva fermao
cussì, in savate
coi oci lassai score
comò sula pele, d'istae bagnagia
de schissi salmastri.

Al *s*brisseva quel ocio
caressando
al te stren*s*eva, dondolando
e al voleva ciapate
coi brassi doboto inverigolai
per no lassate 'ndà
e 'l te feva sgrissuli
per fate restà.

Ma no tu riìvi mai.

Al tenpo xe passao
la vita se distriga
e no par.

I cavili spetenai
un modon intel cuor
che te porta via l'anema
e drento un *s*vodo
inpinìo de rumuri surdi
che 'l mar, no tu lo sinti più.

Se veva girao anche 'l sol
in ponta de pie
per no fate *s*volà via
che *s*brissando
tu son sparìa.

IL TEMPO È PASSATO

Si era voltato anche il sole
a guardarti
si era fermato
così, in ciabatte
con gli occhi lasciati scorrere
come sulla pelle, d'estate bagnata
da schizzi salmastri.

Scivolava quell'occhio
accarezzando
ti stringeva, dondolando
e voleva prenderti
con le braccia quasi attorcigliate
per non lasciarti andare
e ti faceva il solletico
per farti rimanere.

Ma non ridevi mai.

Il tempo è passato
la vita si sbriga
e non sembra.

I capelli spettinati
un mattone nel cuore
che ti porta via l'anima
e dentro un vuoto
riempito da rumori sordi
che il mare, non lo senti più.

Si era voltato anche il sole
in punta di piedi
per non farti volare via
che scivolando
sei sparita.

DIE ZEIT IST VERGANGEN

Sogar die Sonne
hat sich nach Dir gedreht
Sie hielt einfach an
in Latschen
und die Augen glitten
über die Haut, die im Sommer
von salzigen Spritzern nass wird.

Das Auge glitt
streichelte
und schloss Dich schaukelnd
in die Arme
und wollte Dich ergreifen
mit den Armen umwickeln
um Dich nicht gehen zu lassen
und kitzelte Dich
damit Du bleibst.

Aber Du lachtest nie.

Die Zeit ist vergangen
das Leben eilt
obwohl es nicht so scheint.

Zerzauste Haare
ein Stein auf dem Herzen
der Dir die Seele raubt
innerliche Leere
gefüllt mit tauben Geräuschen
und Du kannst das Meer, nicht mehr hören.

Sogar die Sonne hat sich
auf Zehenspitzen gedreht
um Dich nicht wegfliegen zu lassen
Du bist in einem Rutsch
verschwunden.

RINGRAZIAMENTI

Questo progetto nasce da un'idea maturata a lungo nel profondo e venuta alla superficie grazie al mio incontro, quasi fortuito, con il dizionario Gradese - Italiano ("Al Graisan" - Vocabolario e grammatica del dialetto parlato nell'isola di Grado - Maggio 2003), del Professor RENZO BOTTIN. Avendo iniziato solo abbastanza recentemente a scrivere alcune poesie anche in dialetto, avevo infatti sentito la necessità di controllare la reale precisione dei vocaboli e soprattutto la corretta grafia del gradese arcaico ma anche di quello più moderno.

Desideravo essere sicura di fare un buon lavoro e così volli conoscere di persona il professore, soprattutto perché mi aveva colpito l'accuratezza della sua opera. Lo studioso non si era limitato alla consultazione di volumi di storia, filologia e glottologia ma aveva approfondito il suo operato, anche facendo un meticoloso e instancabile lavoro di ricerca "sul campo", frequentando e interagendo a più riprese, con gli anziani del luogo; interrogandoli e raccogliendo in interminabili quaderni di appunti, le conversazioni avute, riguardanti la fonetica e le numerose forme idiomatiche di cui è ricco il dialetto gradese.

Una mole di lavoro di anni, da lui minuziosamente inserita nel dizionario e che attualmente rappresenta un prezioso patrimonio culturale su quello che allo stato attuale, resta uno dei più caratteristici dialetti autoctoni della penisola italiana.

Un grazie sincero al Professor RENZO BOTTIN per l'interesse e la piena disponibilità dimostrata, durante la realizzazione di questo libro.

Ancora un grazie di cuore per la traduzione in lingua tedesca, all'insegnante madrelingua JULIA CHAILLIÉ; gradese d'adozione che oltre ad un profondo legame con l'isola, ha il dono di cogliere ogni sfumatura dialettale e linguistica.

<div style="text-align: right;">Cristina Marchesan</div>

NACHWORT

Dieses Projekt entsteht aus einer Idee, die für lange Zeit in der Tiefe gereift ist, nachdem ich fast zufällig auf das Wörterbuch "Gradese - Italiano"[3] von Professor RENZO BOTTIN gestossen bin. Nachdem ich erst vor kurzem angefangen hatte, einige Gedichte in Dialekt zu schreiben, hatte ich tatsächlich das Bedürfnis, die wahre Genauigkeit der Worte und vor allem die korrekte Schreibweise der archaischen, aber auch der moderneren Wörter zu überprüfen.
Ich wollte sicher gehen, eine gute Arbeit zu leisten, und es war mein Wunsch den Professor persönlich kennzulernen, vor allem, weil mich die Genauigkeit seiner Arbeit höchst beeindruckt hat.
Der Professor hatte sich nicht darauf beschränkt, Geschichtsbücher, Philosophiebücher und sprachwissenschaftliche Bücher nachzuschlagen, sondern er vertiefte seine Recherche auch "vor Ort" indem er regelmäßigen Kontakt zu den älteren Leuten des Ortes aufnahm. Er befragte sie und sammelten endlose Notizen in Bezug auf die Phonetik und die zahlreichen idiomatischen Redewendungen, die den Graseder Dialekt charakterisieren.
Das Wörterbuch entsteht dank einer jahrelangen minutiösen Arbeit und ist ein kulturelles Zeugnis für eines der charakteristischsten Dialekte Italiens.

Mein herzlichster Dank geht an Professor Bottin für sein Interesse an meinen Gedichten und für seine Hilfsbereitschaft.

Ich bedanke mich ebenfalls bei Frau Julia Chaillié, die in Grado aufgewachsen ist und dem gradeser Dialekt mächtig ist.

<div style="text-align:right">Cristina Marchesan</div>

[3] "Al Graisan" - Wortschatz und Grammatik des auf der Insel Grado gesprochenen Dialekts - Mai 2003

CREATURE MIE	14
CREATURE MIE	16
MEINE WESEN	17
UNA CANSON STONAGIA	18
UNA CANZONE STONATA	20
EIN VERSTIMMTES LIED	21
SCRIMISA	22
PIOVIGGINA	24
ES NIESELT	25
XE 'L SOL	26
È IL SOLE	28
ES IST DIE SONNE	29
FIN SOTO LE ONDE	30
FIN SOTTO LE ONDE	32
BIS UNTER DEN WELLEN	33
SÈ VOLTRI	34
SIETE VOI	36
ES SEID IHR	37
NO' XE ISTAE	38
NON È ESTATE	40
ES IST NICHT SOMMER	41
SCRIPISI SCARABOCIAI	42
SEGNI SCARABOCCHIATI	44
GEKRITZELTE ZEICHEN	45
MAZURIN	46
GERMANO REALE	48
STOCKENTE	49
SPIRTO LIGAO	50
SPIRITO LEGATO	52
GEBUNDENE SEELE	53
NONA FIORE	54
NONNA FIORE	56
OMA FIORE	57
TU SON RESTAO	58
SEI RIMASTO	60
DU BIST GEBLIEBEN	61
SENTAI SU LE ONDE	62
SEDUTI SULLE ONDE	64
AUF DEN WELLEN	65

LÀSSEME STÀ	66
LASCIAMI STARE	68
LASS MICH BLEIBEN	69
LONTAN DE TU	70
LONTANO DA TE	72
FERN VON DIR	73
DESORA LE ARTE	74
SOPRA LE RETI	76
AUF DEN NETZEN	77
COMÒ GERI	78
COME IERI	80
WIE GESTERN	81
AL TENPO XE PASSAO	82
IL TEMPO È PASSATO	84
DIE ZEIT IST VERGANGEN	85

L'AUTRICE

CRISTINA MARCHESAN (9 ottobre 1963), vive da diversi anni a Staranzano. Originaria di Grado, ancora bambina scrive qui i suoi primi versi. Un percorso chiuso al mondo esterno e quasi del tutto personale. Infatti è solo negli anni '90 che inizia a condividere questa passione, con più persone.

Nel 1992 partecipa a Grado alla rassegna multimediale d'arte contemporanea THE ISLAND (dove avviene l'incontro con DENNIS DRACUP), assieme ad un gruppo di artisti di diverse discipline. È in questa occasione che presenta per la prima volta, alcuni dei suoi scritti inediti.

Durante la fine degli anni '90, i viaggi in India ed in oriente le consentono di arricchire la sua prospettiva della realtà, rendendola meno astratta e dando forse una visione più ampia, anche alla propria linea poetica.

È nel 2000 che con una piccola casa editrice, pubblica la raccolta di poesie MACCHIA SOFFICE che spazia attraverso un protratto momento di riflessione introspettiva.

Nello stesso periodo e per alcuni anni successivi, organizza nella sua isola natia, mostre ed eventi artistici, ai quali partecipano artisti italiani e stranieri (fra i quali anche NICO GADDI). Pubblica su diversi giornali, le recensioni dei partecipanti con lo pseudonimo di D.D.Olmo.

Fra il 2011 e il 2012, nell'ambito di una collaborazione con l'associazione ARTE PER L'AMBIENTE, lavora ad un progetto artistico scrivendo una tetralogia (o quadrilogia), di poesie, inserite in alcuni spettacoli teatrali e successivamente tradotte e pubblicate in lingua inglese su riviste dedicate.

Da sempre focalizzata sulla ricerca della sintesi, sul "ciò che più conta" nella rappresentazione di un significato o di un'emozione, nel 2017 pubblica NOI, PERSONE SPECIALI - WE, SPECIAL PEOPLE; brevi racconti in italiano e inglese (con le immagini a colori dell'artista londinese DENNIS DRACUP), dedicati ai ragazzi speciali e alle loro famiglie.

Nel 2018 viene pubblicata la seconda edizione (rivisitata con immagini e approfondimenti), di MACCHIA SOFFICE, rendendola disponibile anche on line.

Ancora nel 2018 pubblica la versione interamente in lingua inglese di WE, SPECIAL PEOPLE con le illustrazioni in bianco e nero di DENNIS DRACUP.

Contemporaneamente esce anche PELLICOLE - POESIE STRAPPATE AGLI ANNI '80; una raccolta di versi scritti nell'arco di un decennio,

accompagnati da una serie di fotografie in bianco e nero, scattate negli stessi anni e sviluppate proprio da pellicola.

È in un personale desiderio di ritornare alle origini che qui nasce il suo primo libro di poesie in dialetto gradese trovando nella collaborazione dell'artista NICO GADDI (anche lui originario dell'isola), il completamento ideale per la parte fotografica.

Website: www.cristinamarchesan.org
Instagram: @sancristinamar
Author page: amazon.com
Author page: lulu.com

DIE AUTORIN

Cristina Marchesan (9. Oktober 1963) lebt seit mehreren Jahren in Staranzano. Ursprünglich aus Grado, schreibt sie als Kind ihre ersten Verse. Eine nach außen geschlossene und fast rein persönliche Reise.
Erst in den 90er Jahren beginnt sie ihre Leidenschaft mit anderen Menschen zu teilen.
1992 nimmt sie in Grado, zusammen mit anderen Künstlern, an der Multimedia-Ausstellung THE ISLAND teil, auf der sie DENNIS DRACUP kennenlernt.
Bei dieser Gelegenheit stellt sie zum ersten Mal einige ihrer Schriftstücke vor.
In den späten Neunzigern, nach einer Reise in den Orient, ändert sie ihre Perspektive: Die Realität erscheint ihr weniger abstrakt und es verändert sich ebenfalls ihre Dichtungsweise.
Im Jahr 2000 veröffentlicht sie die Gedichtsammlung MACCHIA SOFFICE[4], eine tief gehende, introspektive Analyse.
Zur gleichen Zeit und für einige Jahre danach organisiert sie auf Ihrer Heimatinsel Ausstellungen und Veranstaltungen, an denen italienische und ausländische Künstler teilnahmen (unter anderem auch NICO GADDI). Sie rezensiert in verschiedenen Zeitungen die Werke der Teilnehmer, unter dem Pseudonym D.D. Olmo.
Zwischen 2011 und 2012 in Zusammenarbeit mit dem Verein ARTE PER L'AMBIENTE, schreibt sie eine Tetralogie (oder Quadrilogie) von Gedichten, die in einige Theaterstücke eingefügt werden. Anschließend werden diese Verse auf Englisch übersetzt und in verschiedenen Fachzeitschriften veröffentlicht.
Die ewige suche nach der Synthese und nach "dem was in der Darstellung einer Bedeutung oder einer Emotion am wichtigsten ist", veröffentlicht sie im Jahr 2017 NOI, PERSONE SPECIALI - WE SPECIAL PEOPLE.
Ein Band von Kurzgeschichten auf Italienisch und Englisch (mit Farbbildern des Londoner Künstlers DENNIS DRACUP), die "besonderen" Kindern und ihren Familien gewidmet sind.
2018 erscheint die zweite Ausgabe von MACCHIA SOFFICE, die auch online verfügbar ist (Zeitschrift mit Bildern und Vertiefungen).

[4] "Weicher Fleck"

Sie veröffentlicht im Jahr 2018 die englische Version von WE, SPECIAL PEOPLE mit den Schwarzweiß Fotografien von DENNIS DRACUP.

Zur gleichen Zeit erscheint PELLICOLE - POESIE STRAPPATE AGLI ANNI '80[5]: Eine Sammlung von Versen, die über ein Jahrzehnt verfasst wurden, in Begleitung von Schwarzweiß Fotografien, die in den gleichen Jahren aufgenommen und sogar entwickelt wurden.

Aus dem persönlichen Wunsch der Autorin, zu ihren Ursprüngen zurückzukehren, entsteht ihre erste Sammlung von Gedichten im Gradeser Dialekt. Das Band fand in der Zusammenarbeit mit dem Künstler NICO GADDI (auch aus Grado stammend) die ideale Ergänzung für den fotografischen Teil.

Website: www.cristinamarchesan.org
Instagram: @sancristinamar
Author page: amazon.com
Author page: lulu.com

[5] "Bilder und Gedichte aus den 80er Jahren"

IL FOTOGRAFO

NICO GADDI nasce a Grado il 9 ottobre 1956.
Comincia il suo training artistico nel 1979 fondando assieme ad altri artisti, il gruppo PITTORI GRADESI, con il quale partecipa a numerose mostre collettive.
Seppur appassionato di pittura e grafica, nel 1985 con l'aiuto dell'amico Giuseppe Assirelli, inizia la professione di fotografo. Frequenta alcuni Master in Svizzera, alla SINAR per il banco ottico e alla BRONCOLOR per le luci; partecipa a Milano ai seminari sul sistema zonale che gli permettono di ampliare le sue conoscenze artistiche e di ottenere vari riconoscimenti in campo nazionale e internazionale.
Grazie all'incontro con l'incisore Massimo Sifoni, riemerge la passione per la grafica; tale amicizia lo porta ad approfondire le sue conoscenze tecnico - artistiche in questo campo e gli offre la possibilità di frequentare anche lo studio dell'acquerellista Melisenda e del fratello Gianfranco Melison, noto scultore.
Frequenta inoltre la stamperia d'arte IL LABORATORIO di Federico Santini, assimilando da questo abile stampatore una visione ancora più moderna di interpretare l'arte.
Partecipa anche ai Corsi Estivi Internazionali per l'Incisione Artistica di Urbino.
Dal 2005 al 2007 insegna incisione presso l'Università della terza età di Grado.
Il suo nome e le sue opere sono presenti in numerose copertine, cataloghi, riviste d'arte e riviste pubblicitarie. La sua attività incisoria è documentata presso diverse fondazioni e associazioni per l'incisione artistica.
Dall'inizio della propria attività ad oggi, partecipa a numerose mostre personali e collettive di fotografia, pittura e incisione, ottenendo nel corso degli anni, diversi premi e riconoscimenti.
Non mancano le assegnazioni di meriti, ottenuti con la grafica e con la scultura.
È infatti di Nico Gaddi la scultura NIVES ANGELO DEL MARE collocata nel 2006 proprio davanti al mare, presso il Municipio di Grado. Fra il 2008 e il 2009, l'amministrazione comunale gli commissiona anche altre quattro sculture per il premio "Una vita per lo sport e l'atleta dell'anno".
Nella sua lunga carriera artistica, non mancano varie pubblicazioni di libri con fotografie a colori quali: LAGUNA DI GRADO; GRADO È ANCHE

UN SOGNO; REGINA DELLA LAGUNA - EL PERDON DE BARBANA (2008); GRADO PICCOLO MARE NOSTRO con Mauro Marchesan (2009); ITINERARIO VERDE DELLA LAGUNA DI GRADO; LAGUNA DI GRADO - ALLA SCOPERTA DEI SUOI SAPORI, con Giorgio Guzzon.

Lavora e riceve nel negozio e laboratorio di Grado in Via Gradenigo, 19.

Website: www.nicogaddi.it
Instagram: @nicogaddi
Facebook: Nico Gaddi

DER FOTOGRAF

NICO GADDI geboren am 9. Oktober 1956 in Grado.
Er beginnt seine Ausbildung im Jahr 1979, indem er zusammen mit anderen Künstlern die Gruppe PITTORI GRADESI gründet und an zahlreichen Ausstellungen teilnimmt.
Obwohl er sich leidenschaftlich für Malerei und Grafik interessiert, beginnt er 1985, mit Hilfe seines Freundes Giuseppe Assirelli, den Beruf als Fotograf.
Er besucht einige Masters in der Schweiz: SINAR (in Makrofotografie) und BRONCOLOR (in Beleuchtung).
Er nimmt in Mailand an Seminaren über das Zone System teil, die es ihm ermöglichen sein künstlerisches Wissen zu erweitern, und verschiedene nationale und internationale Auszeichnungen zu erhalten.
Dank der Begegnung mit dem Graveur Massimo Sifoni entsteht die Leidenschaft für die Grafik.
Diese Freundschaft führte ihn dazu, seine technischen und künstlerischen Kenntnisse auf diesem Gebiet zu vertiefen und bot ihm die Gelegenheit, das Atelier des Aquarellmalers Melisenda und seines Bruders Gianfranco Melison, ein bekannter Bildhauer, zu besuchen.
Er besucht auch Federico Santinis Kunstdruckerei IL LABORATORIO und assimiliert von diesem geschickten Künstler eine noch modernere Art die Kunst zu interpretieren.
Er nimmt an internationalen Sommerkursen über Gravierkunst in Urbino teil.
Von 2005 bis 2007 unterrichtet er Gravierkunst an der Universität des "Dritten Lebensalters" in Grado.
Sein Name und seine Werke sind auf zahlreichen Zeitschrifteneinbänden, in Katalogen, Kunstzeitschriften und Werbezeitschriften zu finden. Seine Graviertätigkeit ist in verschiedenen Stiftungen und Verbänden für Gravierkunst ausgestellt.
Bis heute hat er an zahlreichen Ausstellungen für Fotografie, Malerei und Gravierkunst teilgenommen, und im Laufe der Jahre hat er verschiedene Preise und Auszeichnungen erhalten, unter anderem auch für seine Skulpturen.
Seine Skulptur NIVES ANGELO DEL MARE, wurde 2006 direkt am Meer, in der Nähe des Rathauses von Grado, aufgestellt.

Zwischen 2008 und 2009 erhält er von der Stadtverwaltung vier weitere Aufträge: Die Skulpturen "Ein Leben für den Sport" und "Der Athlet des Jahres".
In seiner langen künstlerischen Karriere hat er zahlreich Fotografiebücher veröffentlicht:
LAGUNA DI GRADO; GRADO E' ANCHE UN SOGNO; REGINA DELLA LAGUNA - EL PERDON DE BARBANA (2008); GRADO PICCOLO MARE NOSTRO in Zusammenarbeit mit Mauro Marchesan (2009); ITINERARIO VERDE DELLA LAGUNA DI GRADO; LAGUNA DI GRADO - ALLA SCOPERTA DI SAPORI, in Zusammenarbeit mit Giorgio Guzzon.[6]

Das Atelier liegt in Grado, Via Gradenigo, 19.

Website: www.nicogaddi.it
Instagram: @nicogaddi
Facebook: Nico Gaddi

[6] "Die Lagune von Grado", "Grado ist auch ein Traum", "Die Königin der Lagune" ; "El Perdon de Barbana" (Es handelt sich um das wichtigste religiöse Fest in Grado. Es besteht aus einer Prozession, bei der die "Statue der Madonna mit dem Kinde" von der Basilika "Sankt Eufemia" zur nahegelegenen Wallfahrt Insel Barbana gefahren wird) 2008. "Grado unser kleines Meer" (2009), "Grüne Route der Lagune von Grado"; "Die Lagune von Grado - Die Entdeckung der Gradeser Küche".

www.ingramcontent.com/pod-product-compliance
Lightning Source LLC
Chambersburg PA
CBHW072228170526
45158CB00002BA/797